元智通識叢書
創意系列

流體之美

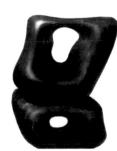

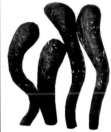

FLOW
and
ART

王立文

曾華　　合著

康明方

王立文教授工作室
元智大學人文通識倫理辦公室
教育部邁向頂尖大學計劃

流體之美

作　　者／王立文、曾華、康明方
倡 印 者／元智大學
著作財產權人／王立文教授工作室
出 版 者／揚智文化事業股份有限公司
發 行 人／葉忠賢
登 記 證／局版北市業字第 1117 號
地　　址／台北縣深坑鄉北深路三段 260 號 8 樓
電　　話／(02)2664-7780
傳　　真／(02)2664-7633
　E-mail ／service@ycrc.com.tw
郵撥帳號／19735365
戶　　名／葉忠賢
印　　刷／鼎易印刷事業股份有限公司
　I S B N ／978-957-818-803-7
初版一刷／2006 年 12 月
定　　價／新台幣 350 元

＊本書如有缺頁、破損、裝訂錯誤，請寄回更換＊

國家圖書館出版品預行編目資料

流體之美 ＝Flow and art／ 王立文, 曾華, 康
　　明方合著. -- 初版. -- 臺北縣深坑鄉 ：揚
　　智文化, 2006[民 95]
　　　面 ；　 公分. -- (元智通識叢書. 創意系
　　列)

　　ISBN 978-957-818-803-7(精裝)

　　1.藝術 2.美學

901　　　　　　　　　　　　　　95025211

序

看著白雲悠悠地飄浮於藍天，看著夕陽映照著晚霞，諸位可曾感到這流體藝術的存在。在下雨天，在窗邊看著雨滴的互動，融合似直線又不似直線地向下流；駐足小溪旁，看著溪水繞過青石緩緩流著，有一種美不太容易表達，這美是外在還是內在呢？抑或是既有外在亦含內在？

　　多年來我帶著許多研究生埋首於熱質對流實驗室，挖掘流體力學的奧秘，有許多流體圖片訴說著物理世界的規律，多篇科學論文因之而發表在國際期刊與國內外的會議。偶而，我在美術館或書店的藝術書籍看到一些抽象名畫，會覺得和我們的流體相片相去不遠，因此我開始對實驗圖片有了一種不受制約的看法，流體的科技圖片在我手中原是中規中矩的以科學態度來觀察，現在有時我會把它倒著或轉九十度來看，別有一番『韻』味在心頭，這一些圖片不再只帶給我科學的信息，亦帶給我藝術的靈感，在制約中，我看到規律的科學世界，放下制約，我溶入到藝術世界裡。

　　在王德育教授擔任元智藝管所所長期間，我的流體藝術參與了兩次展出，還做過一次公開的演講，流體運動在我心中不再只是吃飯傢伙之專業智能，它也成為我溶入藝術大千世界的一股動力、一扇門。因有了流體藝術這塊寶，我開始對藝術開了竅，有很長的一段時間我對美簡直是一無所感，凡事求真，勤讀理則學、數學與物理，嚴謹地做科學實驗，那時我是『方』的，有稜有角，堅持真理，在別人眼中我是個求真的鬥士。當我涉足藝術甚至宗教，稜角沒了，我不再是方的，美亦能令我心醉，無言清淨的琉璃世界更是我所嚮往。

　　今年曾華同學從重慶來協助我完成一個小夢，曾華本想到元智找個藝術老師指導他的雕塑，不巧王德育所

長休假不在台。在一個機緣下曾華看到了熱質對流實驗室的圖片，愛不釋手，興起為這些流場模型圖片做雕塑的念頭，這些科學圖片原是在暗房裡用雷射光投射才能得到的，經過曾華的巧手，在電腦裡曾華不但讓平面圖立體化，更將這些立體的流體藝術虛擬地放置於校園及捷運站大廳中，原生於暗房的紅色流場模型居然有機會能展露於光天化日之下，真是巧奪天工的創舉。

　　另外康明方同學是我的碩士生，他是從熱質對流實驗室培養出來的工學碩士，在他準備出國攻讀博士這段期間，我請他做藝術助理，將以往研究生的科學圖片挑選一些，重以藝術眼光來看它們，並稍微用電腦軟體著色，亦頗有可觀之處。明方不但是從我這學習流體力學實驗，他亦選讀我在通識中心開設的佛典選讀，他研讀過金剛經與六祖壇經，亦上過王德育所長之藝術賞析的課。明方不只是個科技碩士，人文藝術素養成長亦頗令人欣慰，一個做老師，最高興的就是看到學生能有好的發展，尤其碰到能夠內外兼修的好學生。

　　這本書能出版，除了有曾華及康明方兩位同學的努力及創意之外，我亦必須歸功於我所有的研究生，有畢業於成功大學的：孫大正、莊柏青、鄭敦仁、陳燦桐、陳人傑；有畢業於元智大學的：李連財、魏仲義、路志強、呂俊嘉、賴順達、李慶中、侯光煦、盧明初、呂逸耕、鄧榮峰、徐嘉甫、王伯仁、林政宏、徐俊祥、粘慶忠、楊宗達、陳國誌、廖文賢、馮志成、蔡秀清、孫中剛、王士榮、鄭偉駿、周熙慧、龔育諄、莊崇文、林冠宏、康明方、蘇耕同、宋思賢、許耿豪、林君翰、歐陽藍灝、廖彧偉、許芳晨、郭進倫、戴延南、吳春淵，沒有他們當年在科學實驗室中的努力耕耘，這些美而有韻味的流體藝術就無緣呈現給讀者們了。最後要感謝教育部邁向頂尖大學計劃及元智大學人文通識倫理辦公室的支援，這本『流體之美』方能展現於世人之前。

元智大學通識教育中心主任

王立文　謹識

二〇〇六年十一月十二日

心靈的原生風景

您知道白雲蒼狗的浮生世界有哪些美麗的風光嗎？朝暉夕暾、驚濤川流、迴瀾飛瀑、斷崖蒼嶺……，那些來自大自然的美，千奇百怪，人文世界所創造不了的，科學領域所無法解析的，無以名之，我只能稱它為「原生風景」。

《六祖壇經》說：「世界虛空，能含萬物色像。日月星宿、山河大地、泉源谿澗、草木叢林、惡人善人、惡法善法、天堂地獄、一切大海、須彌諸山，總在空中。」原來這就是「原生風景」！「原生風景」來自虛空，虛空存在我們的心靈，《六祖壇經》說：「自性能含萬法是大，萬法在諸人性中。」我走過許多世界的人文古蹟，終於在元智大學通識中心王立文教授的流體力學中發現真正的「原生風景」。

1988 年，元智大學剛剛創立，我帶著尋幽訪勝的心情踏上草創的校園。站在一館的樓台前游目騁望，四野還是一片漠漠水田飛白鷺的鄉間景象。我的責任是國文教師，外加人文活動推手。在這兒，我認識當時的機械系主任，後來歷任學務長、教務長、副校長兼通識中心主任的王立文教授。初識王教授，我所面對的是一位思惟科學化、行事步驟謹嚴，開口帶著幾句洋文的工學學者。我忽然驚覺自己如在慈禧太后的坤寧宮中睡夢初醒的宮娥或嬪妃，一個半生大多用古文思考的中文系學究，怎麼就如此錯謬地面對這一片不僅以科學起家且教師語言多半中英文夾雜的校園。原來洋人不僅已經輸入洋槍大砲，世界早已經是國際化、網際網路化了。

1989 年，在王教授的引領下，我們開始在元智大學成立師生共同研讀經典的社團。從《靜思語》到《金剛經》到《六祖壇經》；從科學的「熵」到「混沌原理」到「心靈網路」；從通識教育、全人思想到倫理與科技。在王教授的實驗室與辦公室中，門雖設而常開，學文學的、學哲學的、學藝術的、學管理的、學科技的，不同族群、不同知識背景的教授與學生不斷地穿梭進出。人文與科技不再扞格難通，一處超人文與科技的原生地帶就在這裡產生了。

　　古代希臘的科學家和哲學家往往集於一身，近代由於科學的高度專門化，各部門的科學間，已有「隔行如隔山」的情形，科學與人文學則更成為兩個世界。約在三十年前，英國的史諾氏（C.P Snow，原習物理學，後成為名作家），指出近代科學和人文學成為深隔鴻溝的兩個文明；科學家和人文學者缺乏共同的知識、語言、觀點及相互暸解的志趣，對國家社會的和諧，個人生命的享受，都有嚴重可憂的影響的。然而這個憂慮顯然是多餘的，在王教授引領的世界裡，我們發現了原生風景。

　　王教授帶領過幾十位研究生，將實驗室中一張張流體實驗的照片轉化為人工所不可及、藝術所歎為觀止的作品。有的如微風輕拂的薄紗起舞、有的如陽光撒落大地、有的帶來滄茫的原野氣息、有的如新葉抽芽吐出鮮嫩。總之，這些作品叫人見著只能驚訝無言，因為它包孕著世間與出世間的大美，引發著人的心靈靈思，它肯定是會令未來藝術界同聲驚嘆的創舉。如今，它即將出版問世，我帶著無以名之的心情，再一次稱嘆：「啊！原生風景」。

<div style="text-align: right;">

台大中文系教授　蕭麗華

二○○六年十一月

於板橋玉函樓

</div>

天韻渾成

王立文老師以其靈慧雙眼，透視自己流體實驗深具藝術特質之美，是早在十多年前的事。彼時校內一片人文沙漠，少人能知藝術，他便尋來問我對其流體圖像的看法，而我以對藝術的單純直覺，發現那種由於實驗結果而產生的流體之美，直是另類抽象藝術的表現。在人工條件之下所呈現出來的流體紋理，如此千變萬幻，又如此單純自然，充滿了線條的力感、動感與美感，讓我驚豔連連。不但如此，我又在一張張黑白的波紋裡，看見了一幅幅意韻深遠的動人情調，有小我生命的低迴，有大我自然的歌詠，那是人類繪畫所無法創造出來的法性之美。當時止擬出版我的第一本詩集，於是圖文一拍即合，他的流體藝術不僅豐富了我詩文的想像空間，並且也添增了詩文的閱讀情趣。

在眾多實驗照片中，我努力找尋既能適切表達詩文意涵復具藝術質感的圖像：以似濤浪翻捲又似水花亂濺的迴旋波紋，比擬「讀你的心事密密麻麻、苦苦澀澀、零零亂亂」的情態；以紛紛墜落的無數星點波痕，恰似灰飛煙滅，表達「往事舊夢已然風中灰爐」的悵惘；以平行迴轉的三道線紋，看似星野中的鐵道，映照「人生軌道有多長，思憶的列車就有多遠」的傷懷；以同樣紋理基調的圖像三幅，由淺至深，述說「情繫三生」中「不同的世代，不變的情根，仍有隔世相思，隱隱牽動心腸」的執念。我一再地為那一幅幅光影投射出來的動人圖像而思馳而神迷。有時幾片天光雲影，靜默地叫人沈思；有時微風吹動月下窗幃，幽美地令人嘆息；也有時長簾幕後燈光搖曳，令人欲醉也心碎。當然更多圖像是禪境般地，無法言詮，只能會意。

時隔五年，再出版第二本詩集，仍然有幸與王老師合作，但不同的是，拜科技進步之賜，使得這次圖像經

過電腦影像處理之後，不但添上色彩多麗，並且還增加排版變化，更富視覺效果，將王老師的流體藝術向前推進一步，直逼當代大師的抽象藝術。透過電腦處理的圖像，在色彩運用成功之外，更清楚地透顯出線條紋理變化的律動美感。線條有時呈直線前進狀況，如平靜流水，看似靜止卻又隱藏動能，富涵「動中有靜，靜中有動」的張力哲理。線條有時又像蔓藤似蜿蜒有致地攀爬在灰色水泥壁上，帶有向陽向上的成長動感；有時也像高梁田或麥田裡的大片禾苗仰望天光雨水的勃發生長之姿。最常見的是山澗急湍，或者是飛下瀑布，奔躍的線條充滿了能量的動感。然而，沒有一種形態比火焰的形態，更能適切地表現出動感，因此更有一種線條以梵谷式的旋渦波紋，表達火焰般地的強烈動感，予人高亢又不安的感覺。每一幅都是自然的巨作。

又五、六個春秋之後，這個流體藝術再度以一種脫胎換骨的不同形式出現，轉換的過程與結果令人驚奇又驚歎。在陰錯陽差的安排下，今年暑假王老師收留了來自重慶大學主修雕刻的交流生一曾華，原只打算借用其藝術專長將流體圖像提昇為精緻的平面藝術，但他卻巧思獨具地把平面藝術轉換為虛擬的雕塑藝術，讓圖像的線條紋理收攝凝鍊在三度空間的各種變形裡，不僅突顯出流體自然紋理的獨特美感，並且呼應著雕塑造形的曲線變化。每一件雕刻作品都風格獨具，可比現代巨作：有亨利摩爾（Henry Moore）式的現代雕塑風格，作品主體或含孔洞或被穿透，且外形曲線起伏，展現空間與實材之間的虛實關係；也有阿爾普（Jean Arp）式的超現實主義風格，以流動的曲線或幾何線，來呈現抽象效果的生物型態，像阿米巴曲線一樣。

十多年來，王老師利用自然流體創造抽象藝術的實驗過程，其實十分類似產生於 1960 年代，以法國瓦沙利（Vassarely）為代表的歐普藝術，它便是利用光線、電磁或水力等機械的精密設計與作用以創造成「動力藝術」（Kinetic Art），是一種精心計算的「視覺的藝術」。在發展過程中，王老師的流體藝術也經歷了視覺三部曲：從黑白樸拙的創作初胚，到彩色斑斕的藝術表現，再到虛擬實境的雕塑造形，三個階段各有不同的自然意韻。我愛最初的自然，也愛人工的自然，更愛天人合一的自然，每一種自然都在人為的設計之下，展現不同向度的神奇美妙。隨著條件變化而變化的流體波紋，不只是探索自然的實驗結果，更是宇宙自然透露萬物生命情態的微影。它讓我們窺見了宇宙之心，就是你我的心。因此，自然是最偉大的藝術表現，藝術是最偉大的生命展現。

<div align="right">元智大學研發處 簡 婉 二○○六年十一月</div>

目　　　　錄

流體藝術雕塑化一 曾華　　　　　　　　　**A**

流體科學相片藝術化一 康明方　　　　　　　**B**

Flow Visualization and Art

王立文教授工作室歷年成員

王立文教授工作室成員

1984 孫大正 莊柏青
1985 鄭敦仁
1986 陳燦桐 陳人傑
1993 李連財 魏仲義
1994 路志強 呂俊嘉 賴順達
1995 李慶中 侯光煦
1996 盧明初 呂逸耕
1998 王伯仁 林政宏 徐俊祥
1997 鄧榮峰 徐嘉甫
1999 粘慶忠
2000 楊宗達 陳國誌 廖文賢 馮志成
2001 蔡秀清
2002 孫中剛 王士榮 鄭偉駿 周熙慧
2003 龔育諄 莊崇文 林冠宏
2004 康明方 蘇耕同
2005 宋思賢 許耿豪 林君翰 劉淑慈 歐陽藍瀨 楊玉傑
2006 廖彧偉 許芳晨 郭晉倫 戴延南 楊正安 吳春淵
2007 王順立 黃正男 蘇聖喬 郭順奇 廖炳勳
2008 蔡宏源 黃上華

Flow Visualization & Art

藝術和科學的相結合是藝術何科學發展的一大趨勢，
我們正在努力…

王立文 教授 曾華

曾華
重慶大學人文藝術學院
研究生

流體藝術雕塑化

元智大學王立文教授工作室TSCL.TW

Flow Sculpture

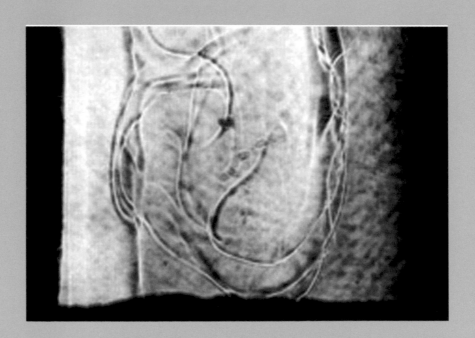

Flow Sculpture

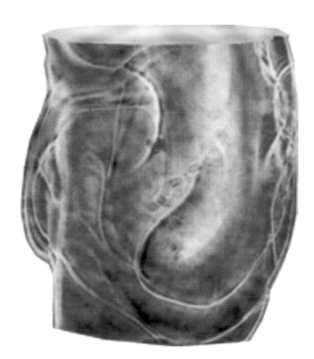

Flow Sculpture

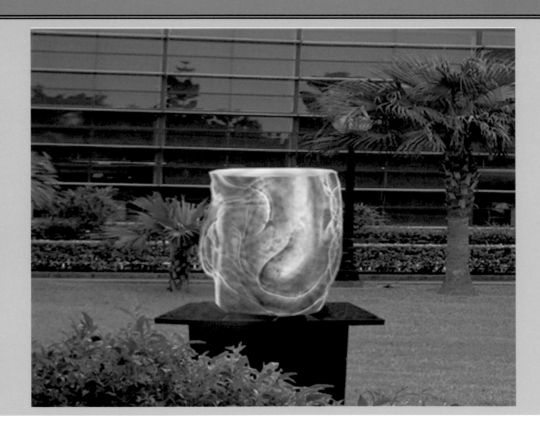

A4

Flow Sculpture

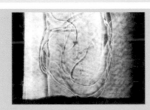

　　"孕"包含了人世间之大美，一切新生事物的 出现，无不经历一个"孕育"的过程。此作品正是形象化的 体现了这一深刻的 涵义。学校是一个育人的 地方，是对人生命的 再造，是一个孕育人才的地方。

《孕》　　尺寸：100CM/100CM/100CM　　材质：不锈钢锻造

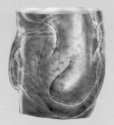

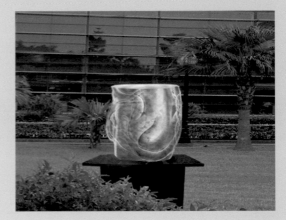

Flow Sculpture

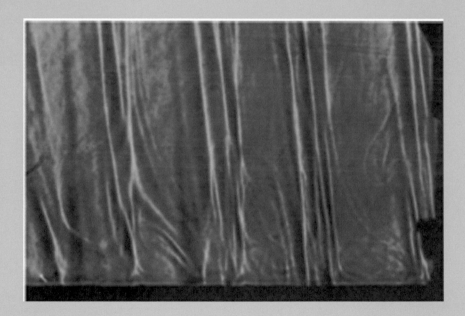

Flow Sculpture

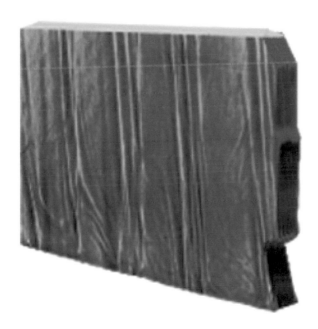

Flow Sculpture

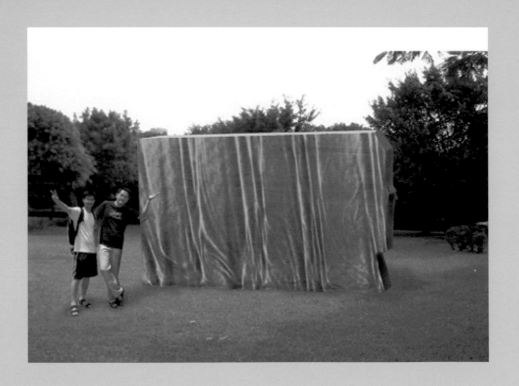

Flow Sculpture

好似一阵微风吹来，
拨动着纱帘，和煦的阳
光，沐浴着万物生灵，
使人变的疏懒和轻松，
给人以好心情。

《和风煦日》　尺寸 450CM/250CM/50CM　材质 大理石

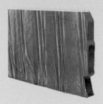

Flow Sculpture

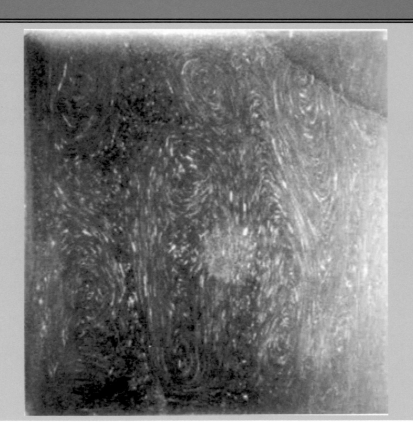

A10

Flow Sculpture

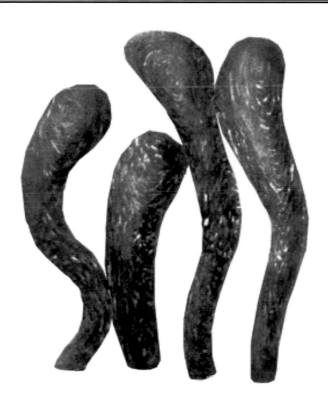

Flow Sculpture

Flow Sculpture

明媚的阳光，跳起
欢快的舞蹈，喻示着
春的到来。

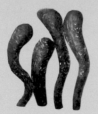

《春之舞》　尺寸 200CM/200CM/80CM 材质 大理石

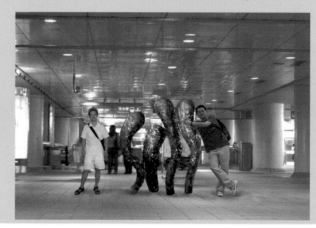

Flow Sculpture

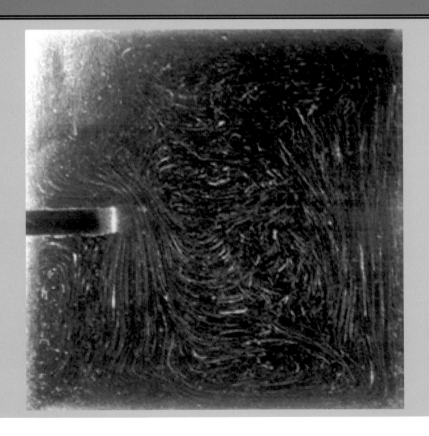

A14

Flow Sculpture

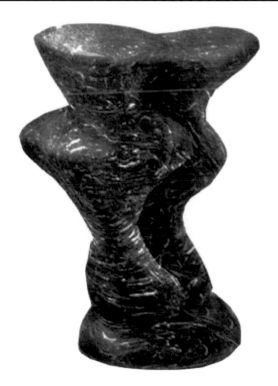

Flow Sculpture

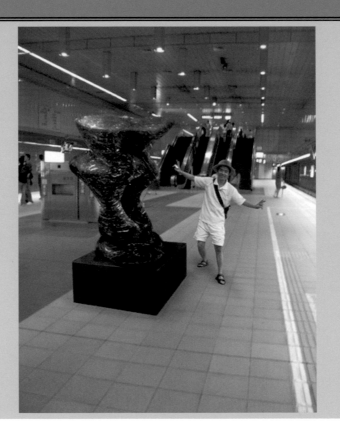

Flow Sculpture

象征着海峡两岸骨肉
同胞，同根相生，一衣
带水。

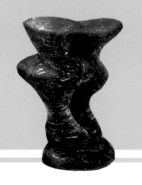

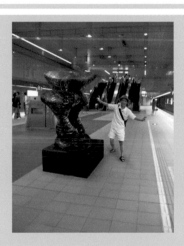

《同根相生》 尺寸 200CM/100CM/100CM　材质 黑色大理石

Flow Sculpture

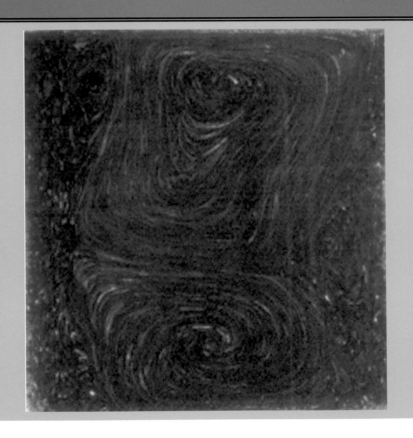

A18

Flow Sculpture

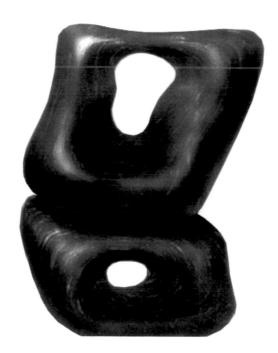

Flow Sculpture

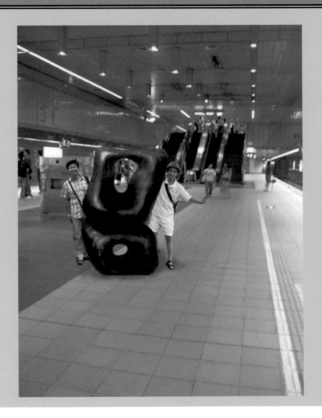

Flow Sculpture

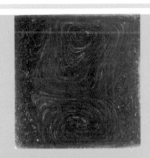

　　一种亨利　摩尔式的现代主义抽象雕塑，使人们把更多的眼光投入到雕塑造型本身，享受着雕塑最本真的形体和空间变化带给人们的愉快心情。

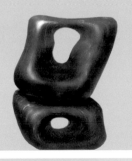

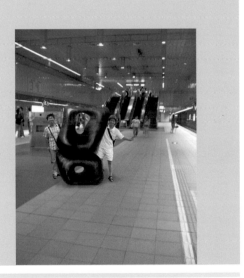

Flow Sculpture

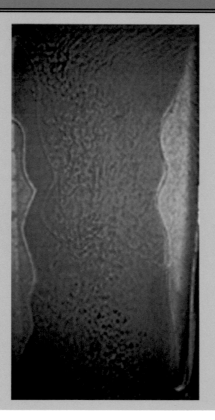

Flow Sculpture

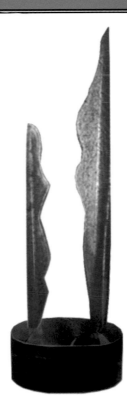

Flow Sculpture

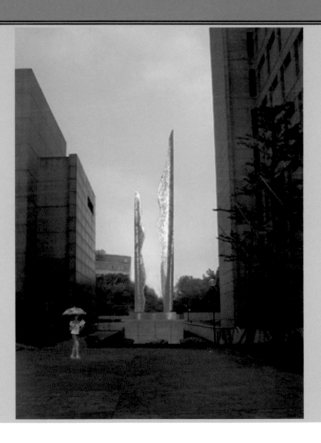

A24

Flow Sculpture

犹如新叶的形象，
笔直的挺立着。刚柔
并济的造型，表现出
春的生机和活力。为
校园带来点点春意。

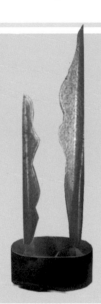

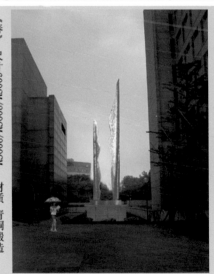

《春》　尺寸 6000CM／200CM／200CM　材质　青铜锻造

Flow Sculpture

Flow Sculpture

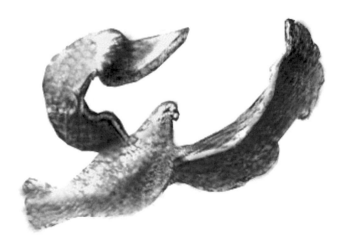

Flow Sculpture

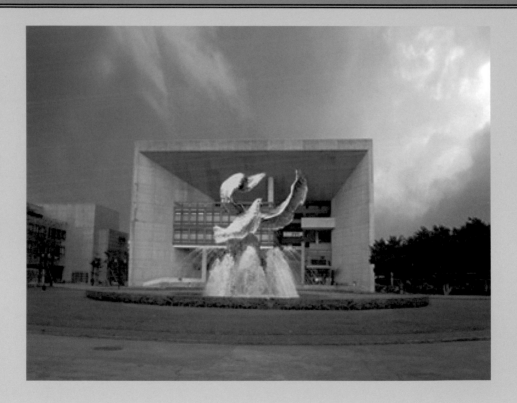

A28

Flow Sculpture

这是梦开始的地方，是我们成长的摇篮。在这里，我们的羽翼变的更加丰满。将来有一天，我们会飞向广阔的蓝天，去寻找属于我们自己的天空。

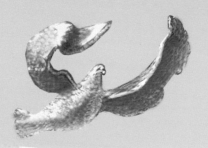

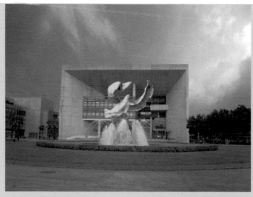

《梦想从这里起飞》　尺寸 600CM/300CM/300CM　材质　黄铜锻造

Flow Sculpture

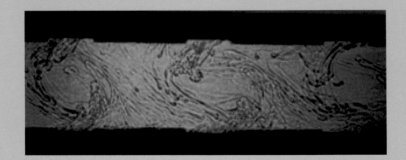

Flow Sculpture

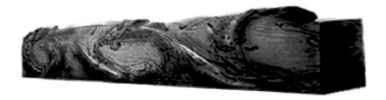

Flow Sculpture

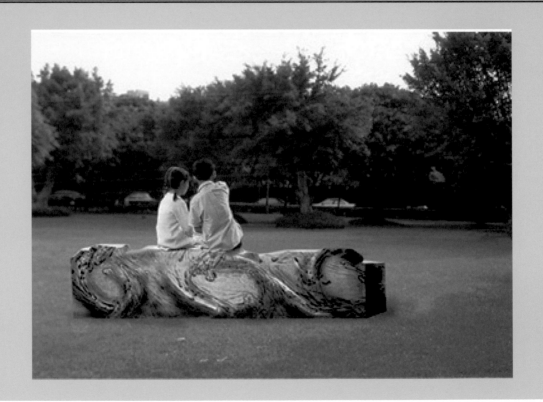

A32

Flow Sculpture

犹如浪花，轻拍着海岸，也犹如一池清水卷起的点点涟漪，纯纯的爱，为校园增添浪漫气息。

Flow Sculpture

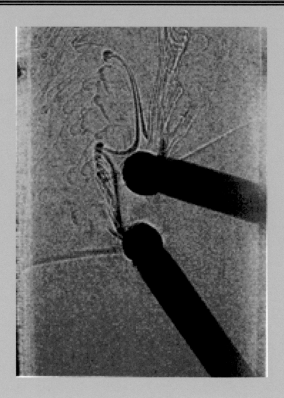

Flow Sculpture

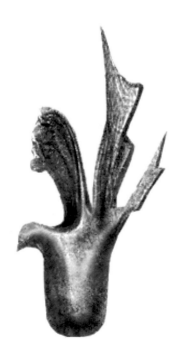

Flow Sculpture

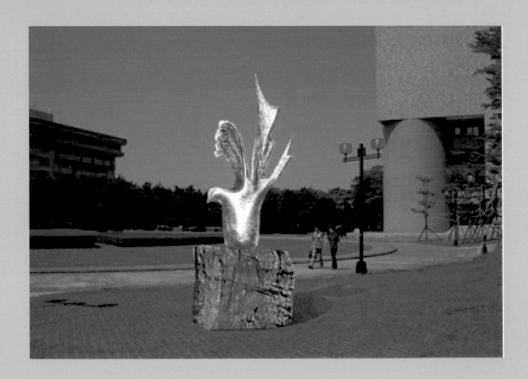

Flow Sculpture

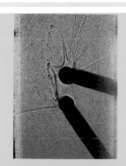

和平鸽的降落，为校园带来一片宁静和祥和。具象和意象相结合的 手法，使作品更具表现力。愿人人都共享和平盛世，体味纯真的友谊。

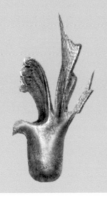

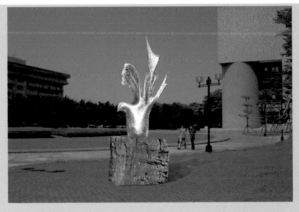

《和平·友谊》　　尺寸 250CM/150CM/100CM　　材质 青铜锻造

Flow Sculpture

层叠向上的形势感和花蕾的表现代表了生命的发展状态和无限生机。保留原作上的图案也凸显了生命的人文涵义。作品置于此环境中，也改变原有建筑生硬的线条，营造一个生态和人文的环境氛围。

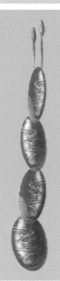

《生命之花》 尺寸 500CM/80CM/80CM 材质 青

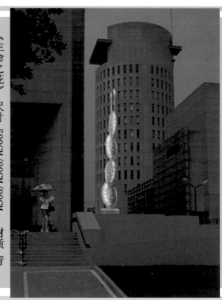

Flow Sculpture

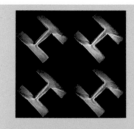

一种纯科学的造型，经重新排列，置于环境中，是不是也给人以审美的享受呢？这充分展现了科技和人文的完美融合。

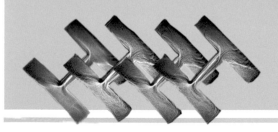

《科技之光》 尺寸 400CM/200CM/200CM 材质 花岗石

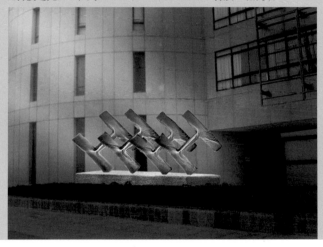

Flow Sculpture

没有一个准确的主题能够来概括它。金属的质感和简练的形势使作品极富现代感。小门既是作品美的重要元素，也使作品具有了参与性。这是孩子们和具有童趣的人们休闲的天堂。

《无题》　尺寸　350CM/300CM/15CM　材质　铝合金铸造

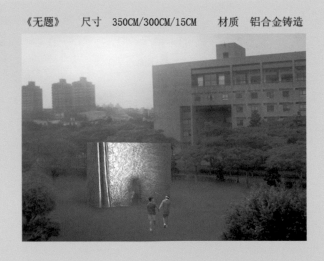

Flow Sculpture

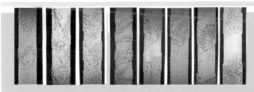

《流体柱》　尺寸　250CM/50CM/50CM　材质　铝合金铸造

或许你见过形形色色的柱子，但是你见过流体柱吗？一种试验所能控制的形势感，理性中带着感性。是科学的，但同时也是自然的，放置在环境中或厅堂里，或许会有不一样的感受

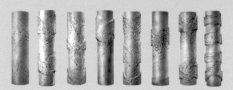

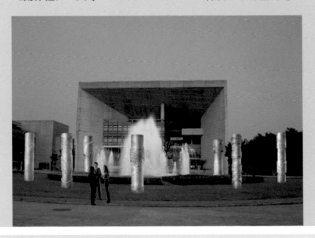

Flow Sculpture

这是科学试验所做出的自然
美，无需过多的修饰和更多的
语言。犹如在风吹云动中，显
示时间的流失和岁月的无痕。

《风月》　　尺寸 200CM/200CM/40CM　　材质 云石

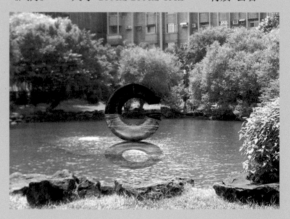

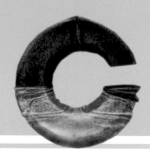

Flow Sculpture

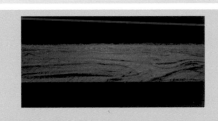

流畅而圆润的形体，犹如水滴般慢慢散开来，呈现出形体变化的无限可能，有如音符般的线条，展现了流体艺术之流动美。

《流动的音符》尺寸 200/80/50CM　材质 不锈钢锻造

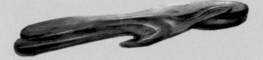

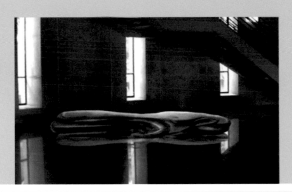

Flow Sculpture

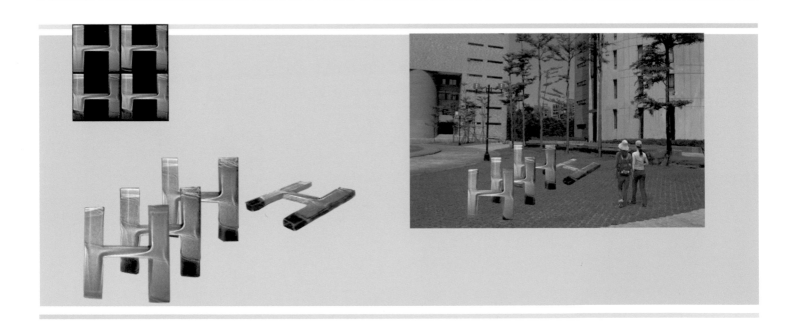

Flow Sculpture

用交流搭起友谊的桥梁，用融通促进共同发展。

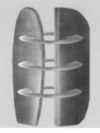

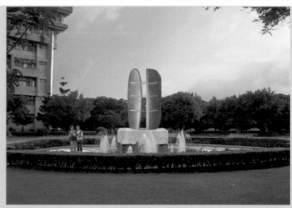

《交流 融通》 尺寸 500CM/200CM/200CM 材质 不锈钢 黄铜 汉白玉

Flow Sculpture

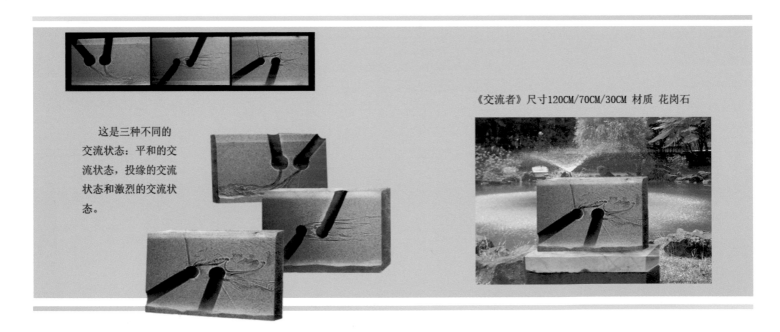

这是三种不同的交流状态：平和的交流状态，投缘的交流状态和激烈的交流状态。

《交流者》尺寸120CM/70CM/30CM 材质 花岗石

Flow Visualization & Art

「二十一世紀人類面臨的最大挑戰，是如何將科學與人文相結合，形成一個統一的文化。三百年前人類犯了一個歷史性錯誤，將人文與科學分開發展，兩者分割越深，人類應付複雜世界的能力就越弱。」~~麻省理工學院德托羅斯教授（*Michael L. Dertouzos*）

流體科學相片藝術化

元智大學 王立文教授工作室TSCL.TW

Flow Visualization & Art

心經談的六根：眼、耳、鼻、舌、身、意，心有所執，身有所繫，吾人對美的感受在心境不同的變化，心的感動在於對美的觸動，而對美的感動又在於心境的放空。當見科學即非科學，見藝術即非藝術，是名真美………

王立文 教授 康明方

康明方

元智大學機械系 碩士

流體科學相片藝術化

元智大學 王立文教授工作室TSCL.TW

Flow & Art

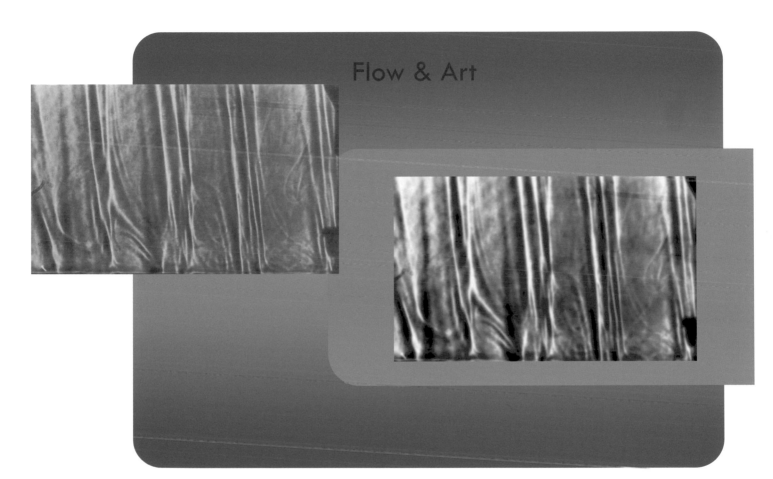

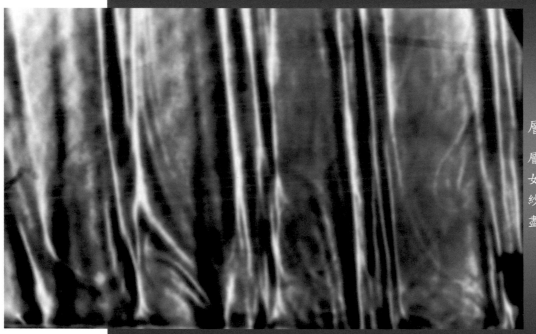

層次

層次的浪漫線條，恰似希臘女神撩起衣服的皺摺，如紡紗般飄逸而柔軟，幽幽的訴盡千古年的美麗與哀愁。

FLOW & ART

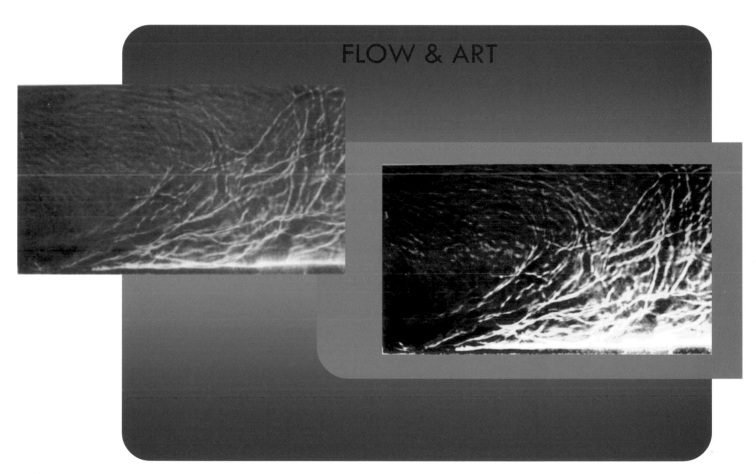

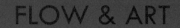

FLOW & ART

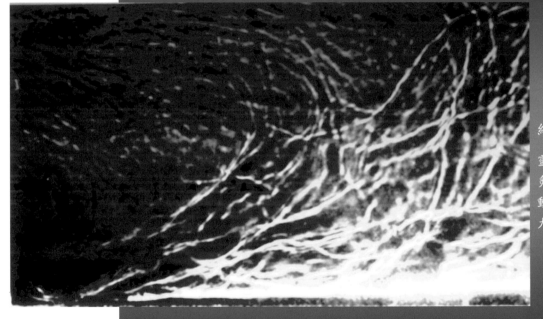

絢麗

靈魂如奔放烈火般在皮膚下
炙熱燃燒，源源不絕熱情舞
動著，表達出內心無限的活
力與希望。

FLOW & ART

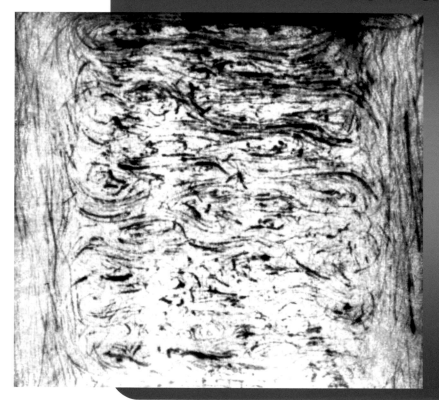

FLOW & ART

混沌

貌似隨機的構圖，卻又隱藏著秩序。以
冷色調表達雜亂線條中的寧靜與深沉。

FLOW & ART

B9

FLOW & ART

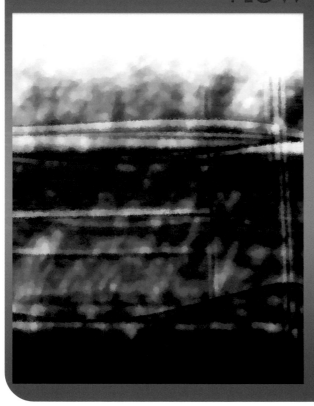

水的線條

簡單似波浪形之線條，切割出和平、寧靜，產生令人了然於心的美感。

FLOW & ART

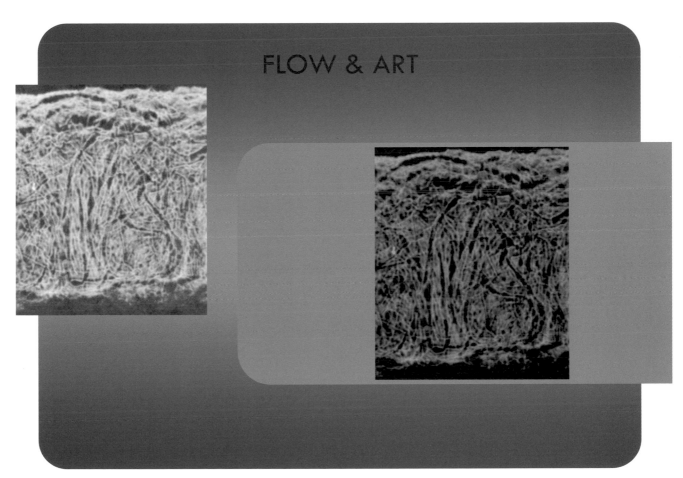

FLOW & ART

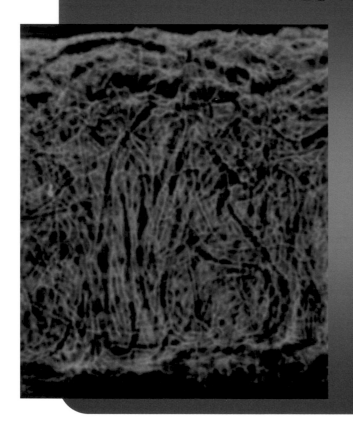

生命的脈動

交錯縱橫的抽象線條，恰似生靈彼此交
流的脈絡，在艱困環境中展現生命的活
力與韌性。

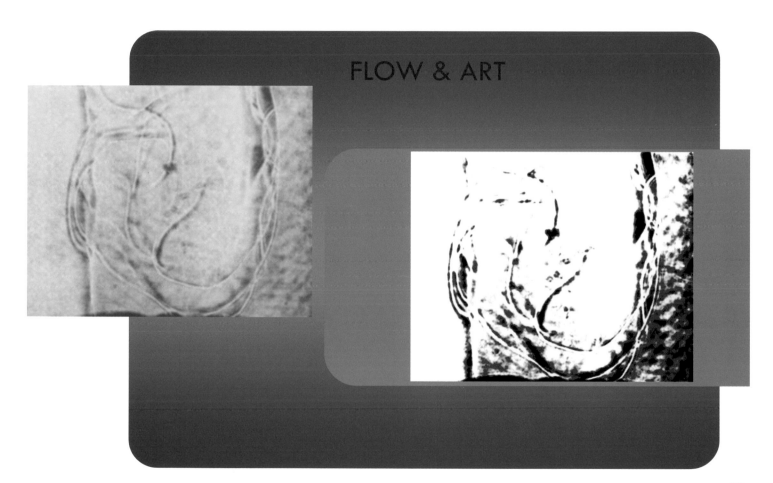

FLOW & ART

B13

FLOW & ART

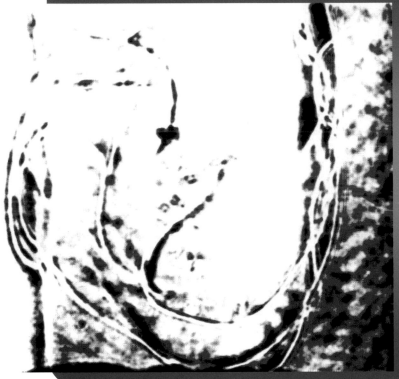

孕

以溫暖、熱情的紅色，表現出孕育過程
偉大無私與迎接新生的喜悅。

FLOW & ART

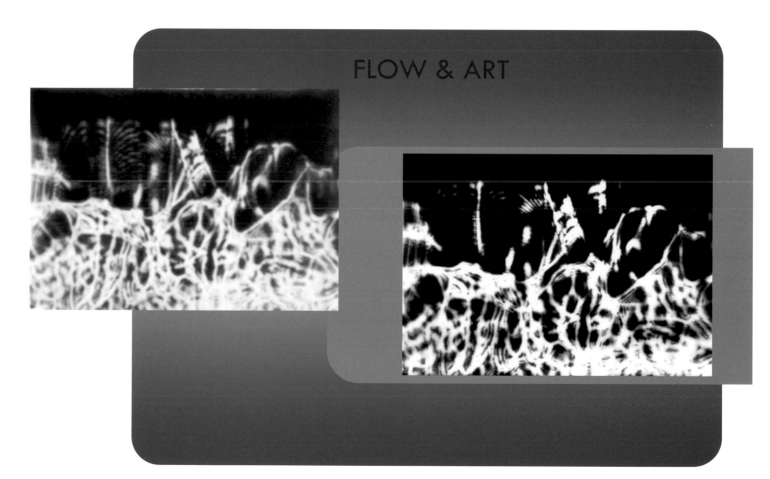

FLOW & ART

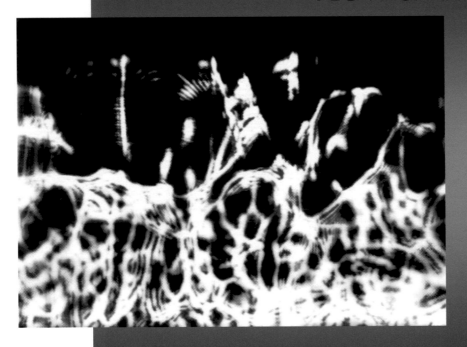

戰爭進行曲

奔放的抽象風格,敘述著無情
戰場上緊張氣氛與生死存亡的
張力。

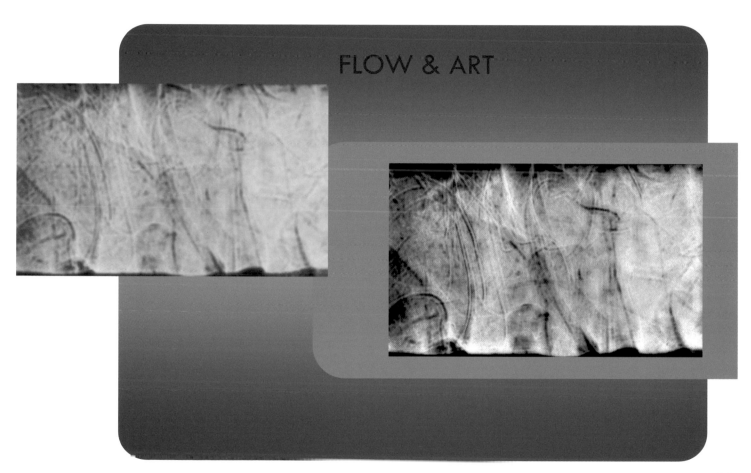

FLOW & ART

B17

FLOW & ART

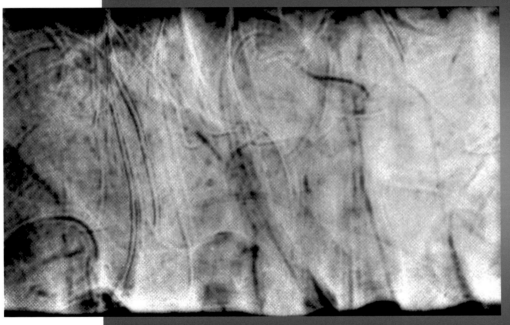

憶

自然樸拙的風格，簡單有力的
線條，如岩畫般，發人思古之
幽情。

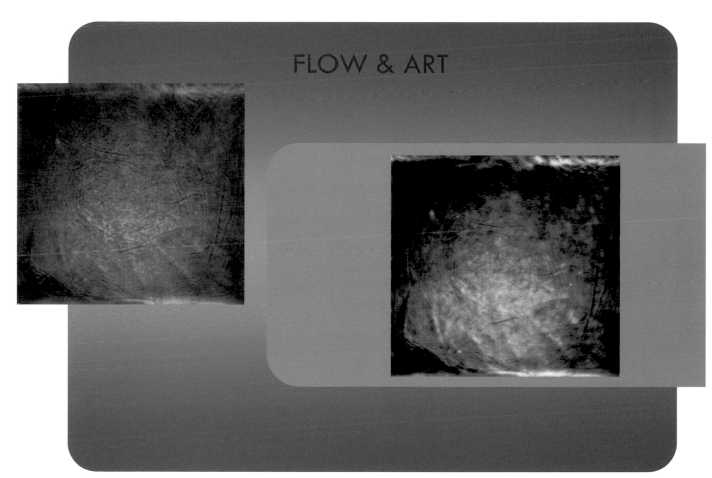

FLOW & ART

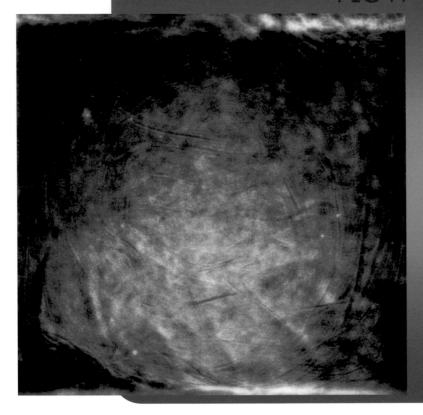

迷惘

前生、今世，穿梭在夢的無限輪迴。

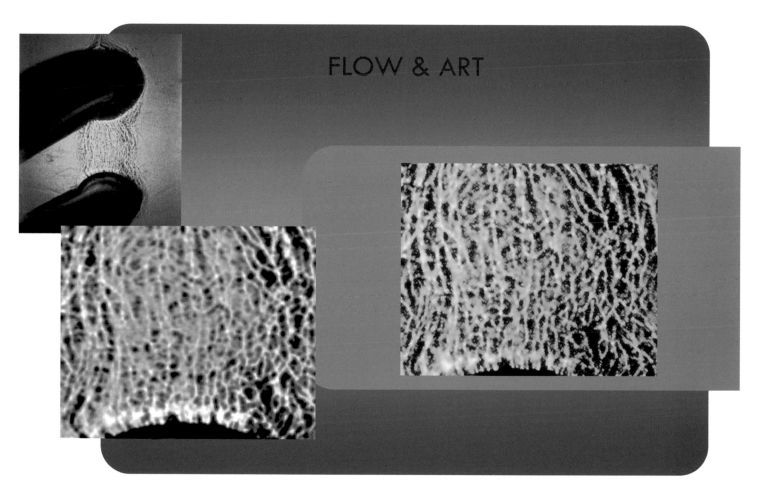

FLOW & ART

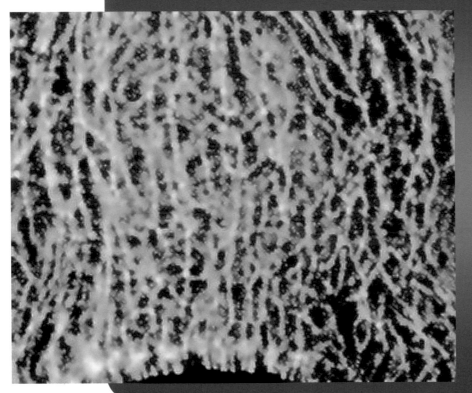

FLOW & ART

交錯

交錯的線條有雜亂的視覺感,象徵現
實與未來,真實與虛幻相交。

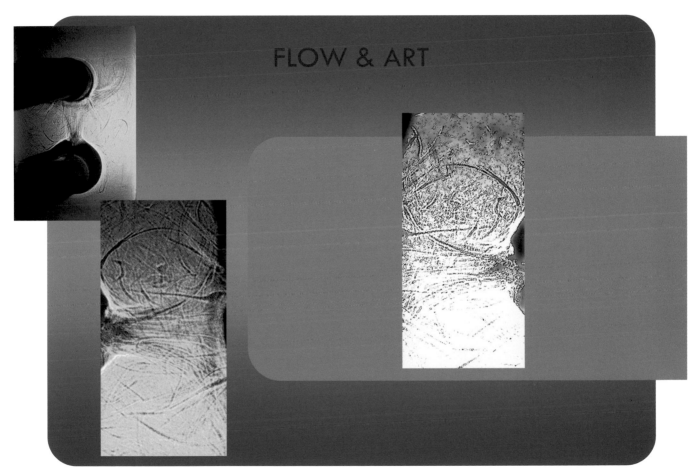

FLOW & ART

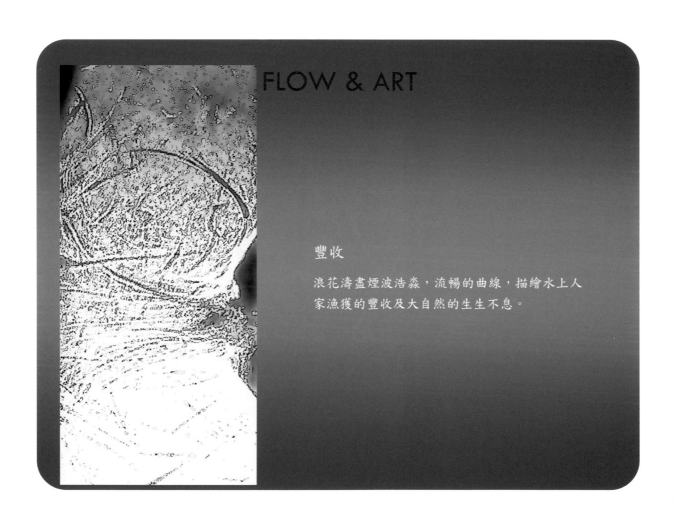

FLOW & ART

豐收

浪花濤盡煙波浩淼，流暢的曲線，描繪水上人
家漁獲的豐收及大自然的生生不息。

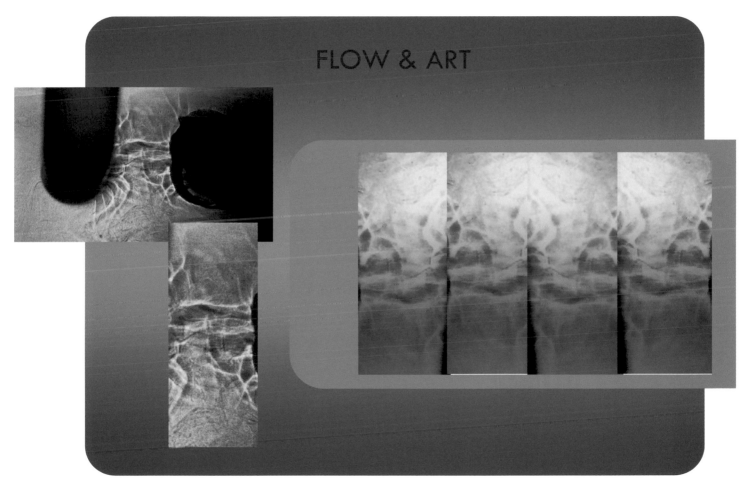

FLOW & ART

B25

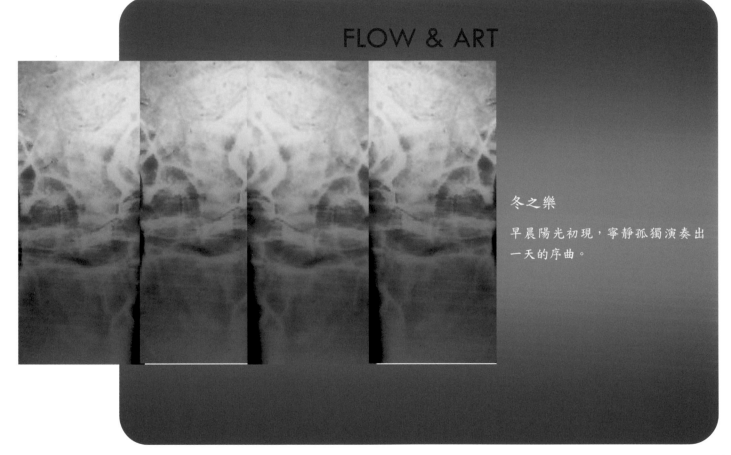

FLOW & ART

冬之樂

早晨陽光初現，寧靜孤獨演奏出
一天的序曲。

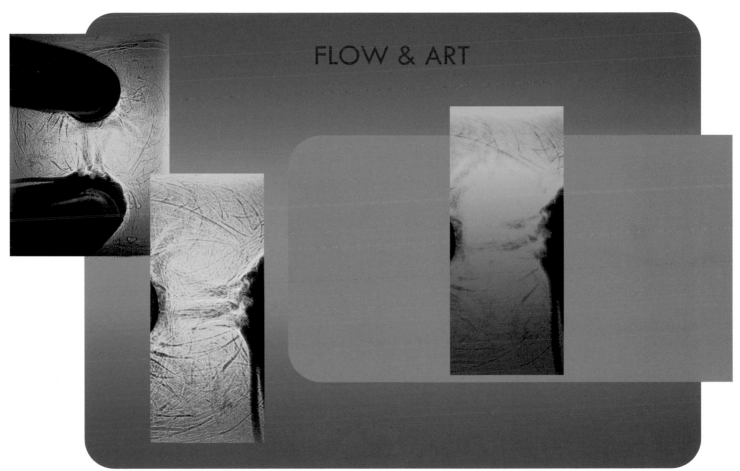

FLOW & ART

D27

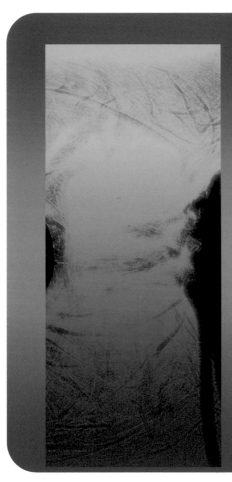

FLOW & ART

無限

恰似一幅潑墨山水畫,給予人一種有限的
時空,於畫外做無限的延續,散發濃濃的
禪意。

FLOW & ART

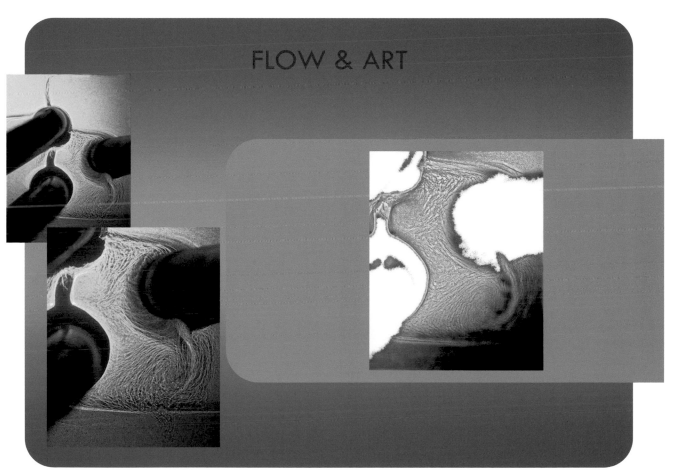

FLOW & ART

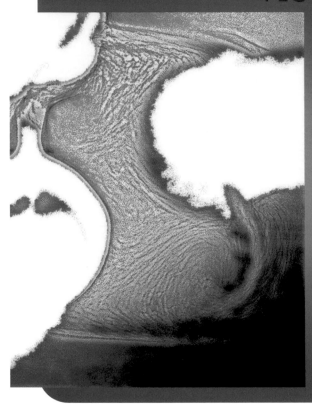

童話世界

在心中是否也曾經有一個充滿奇異的理想世
界，隨著時間的增長，為了適應世俗不得不有
的老練，漸漸忘卻了那在童年裡的夢遊仙境。

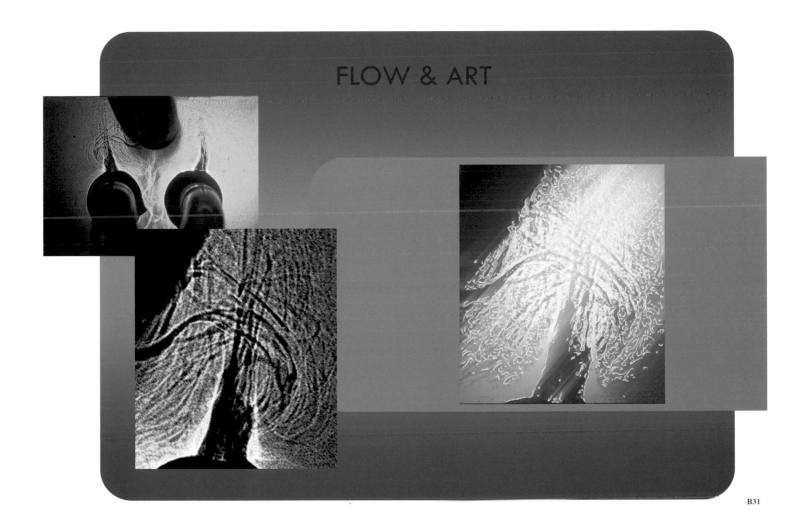

FLOW & ART

FLOW & ART

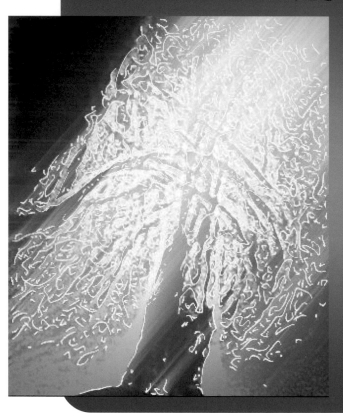

蒼勁

非具像恣意揮動的線條勾勒出樹的樣
貌，於初春的時節，老樹發新芽，陽光
灑下充滿活力的生機及蒼勁的孤傲。

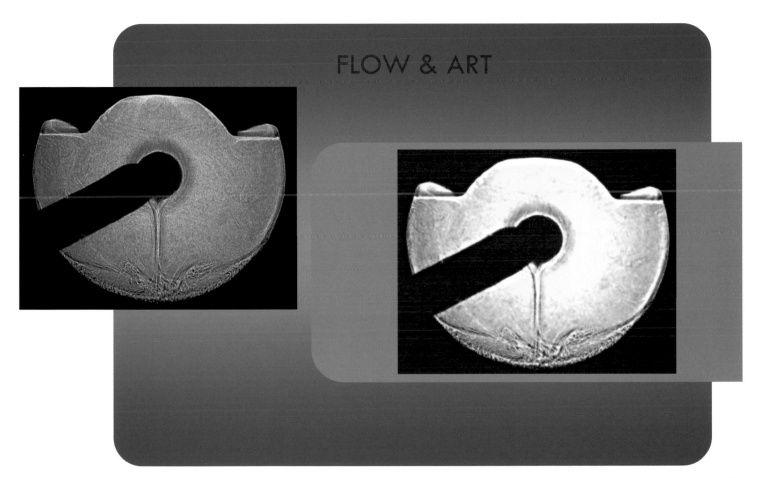

FLOW & ART

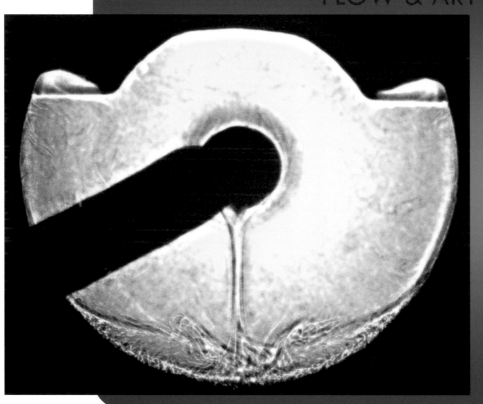

衝擊

面對著矛盾。好與壞並存，心靈與
物質的矛盾於潛意識中衝擊著。

FLOW & ART

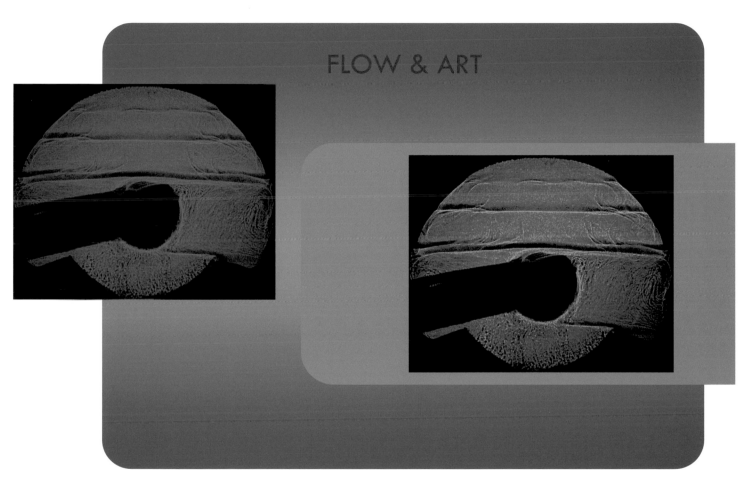

FLOW & ART

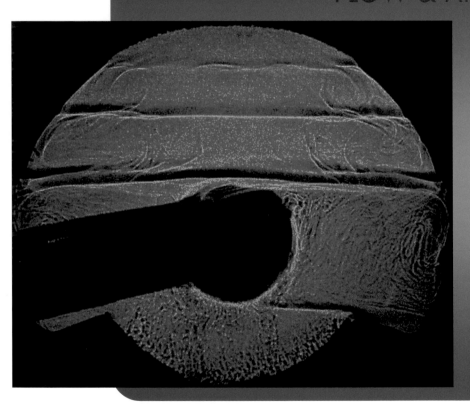

天堂

人間樂園。代表人們對自然、喜樂
與平和的嚮往。

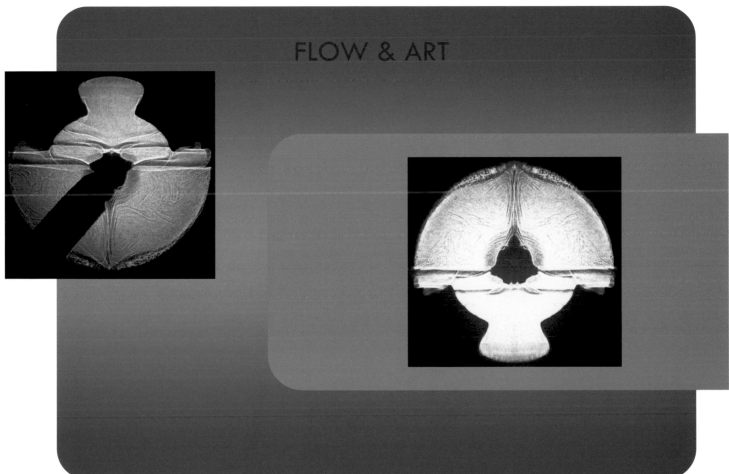

FLOW & ART

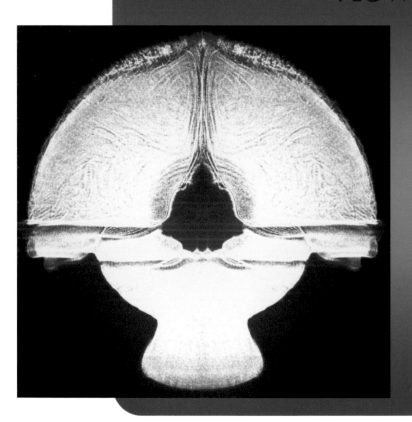

對自然的禮讚

如火山爆發般，一股蓄勢待發的力量，充滿自然令人讚嘆豐沛的生命力，一種野性的美。

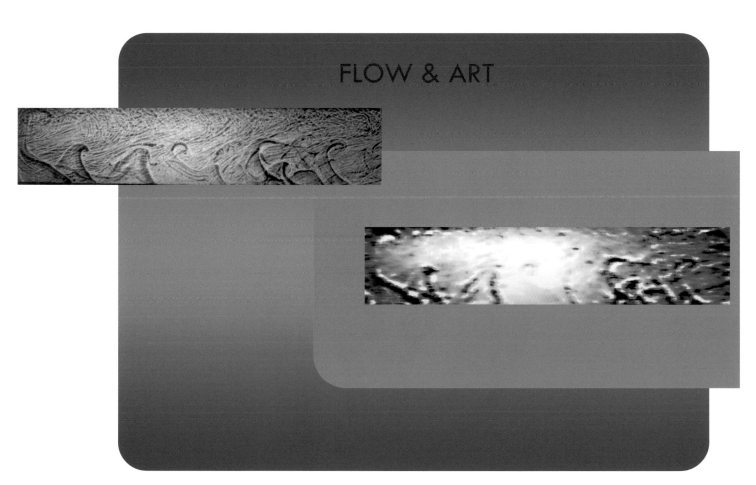

FLOW & ART

B39

FLOW & ART

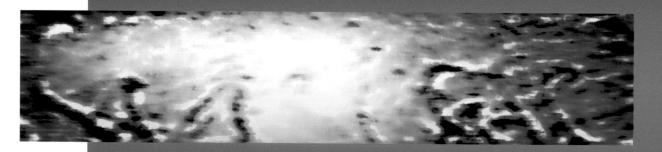

秋天草原上的一陣狂風

風呼嘯無情吹動著芒草，捲動的草原驚叫著。

FLOW & ART

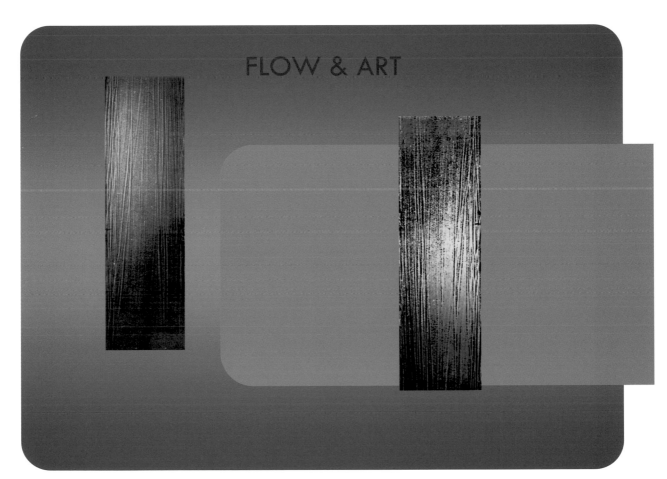

B41

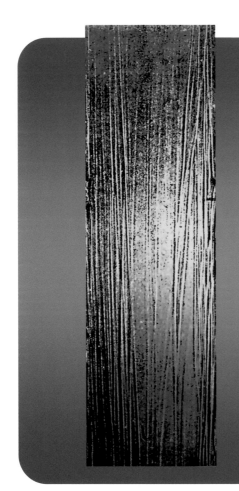

FLOW & ART

線條的構圖

疏密相間的單純線條，交錯迸出明快的節奏。

FLOW & ART

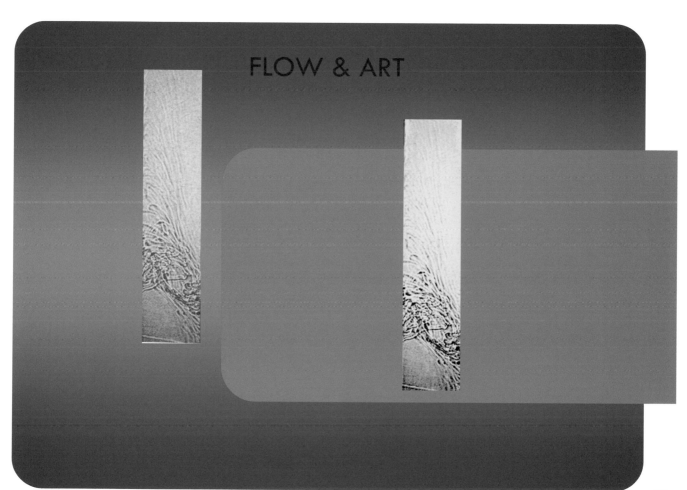

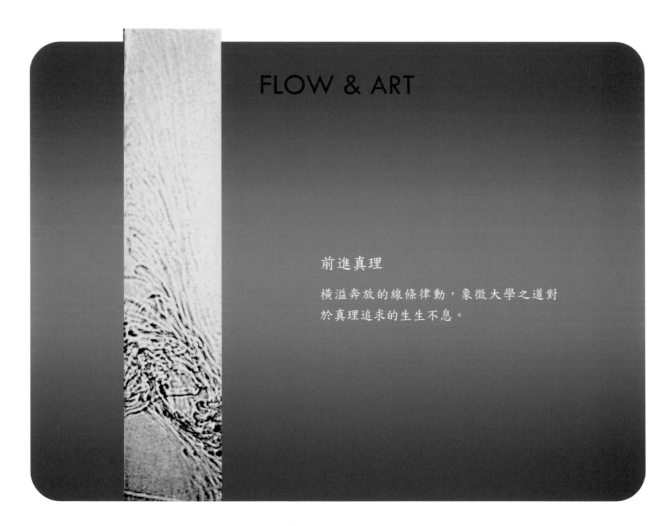

FLOW & ART

前進真理

橫溢奔放的線條律動，象徵大學之道對
於真理追求的生生不息。

FLOW & ART

B45

FLOW & ART

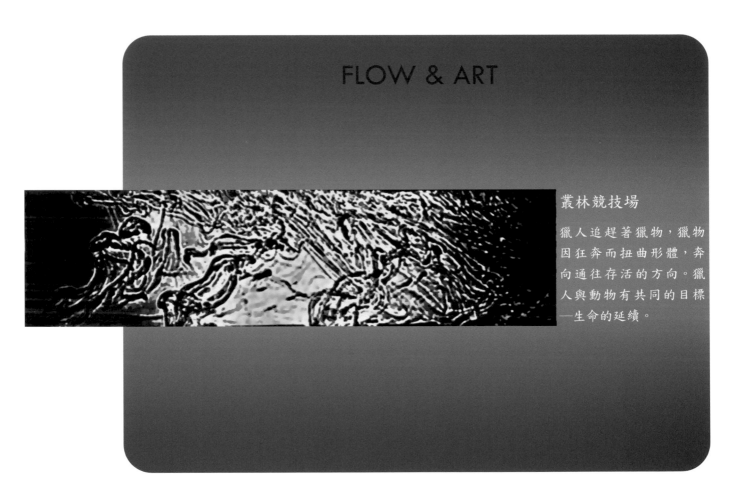

叢林競技場

獵人追趕著獵物，獵物
因狂奔而扭曲形體，奔
向通往存活的方向。獵
人與動物有共同的目標
—生命的延續。

FLOW & ART

FLOW & ART

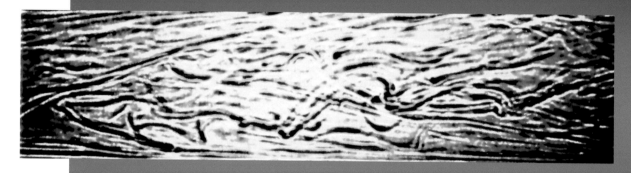

律動

以線條表現符號性、抽象化，展現音樂的律動，顯得
活潑有生氣。

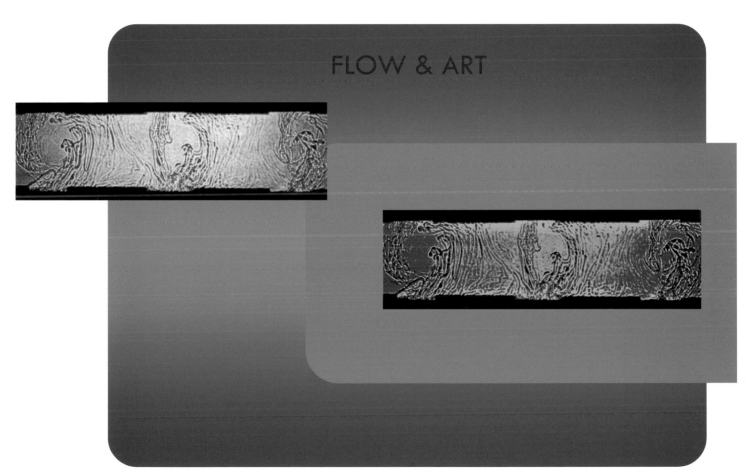

FLOW & ART

B·49

FLOW & ART

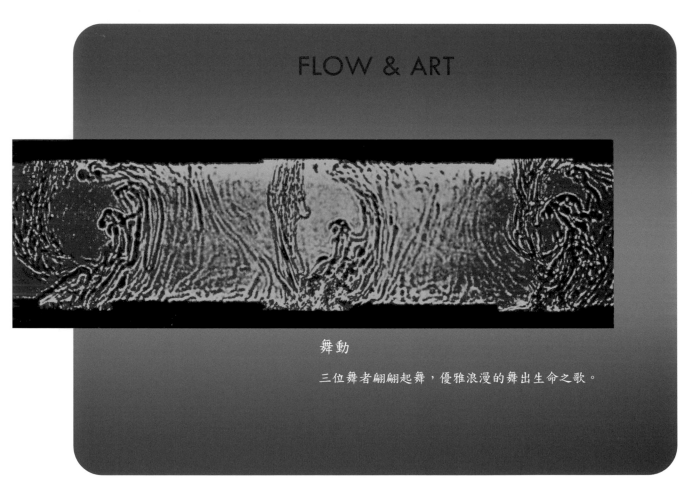

舞動

三位舞者翩翩起舞，優雅浪漫的舞出生命之歌。

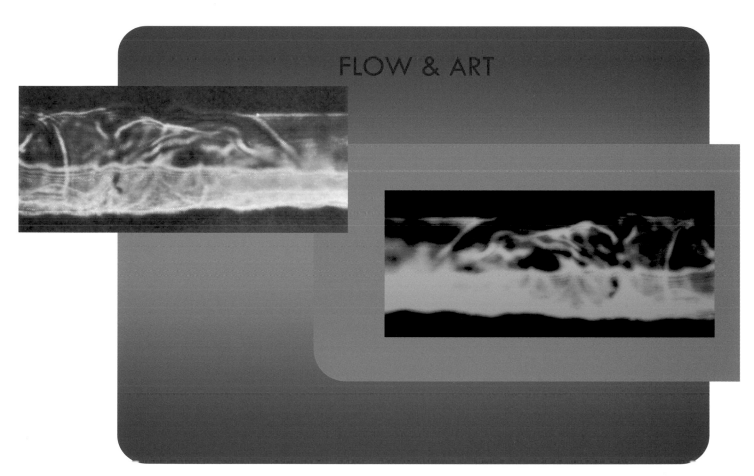

FLOW & ART

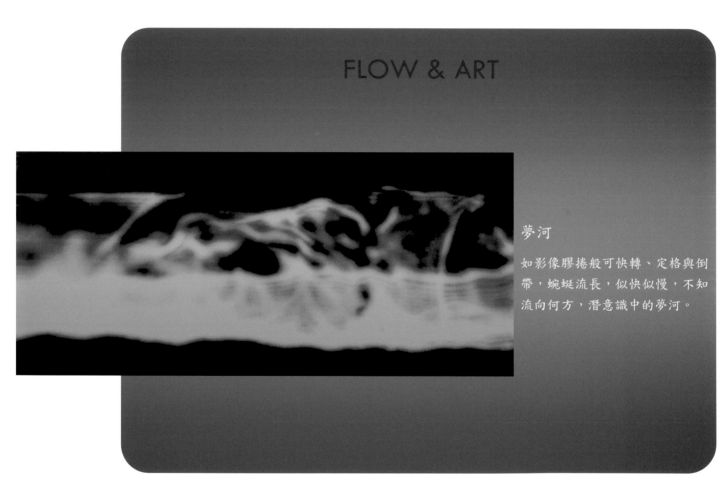

FLOW & ART

夢河

如影像膠捲般可快轉、定格與倒帶,蜿蜒流長,似快似慢,不知流向何方,潛意識中的夢河。

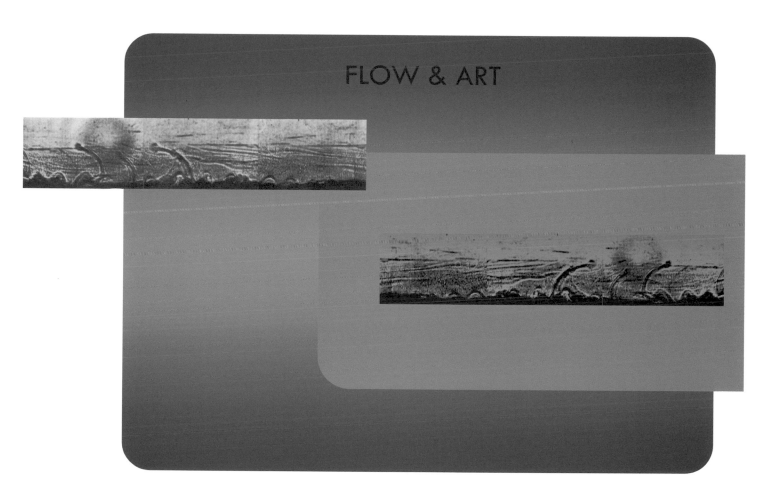

FLOW & ART

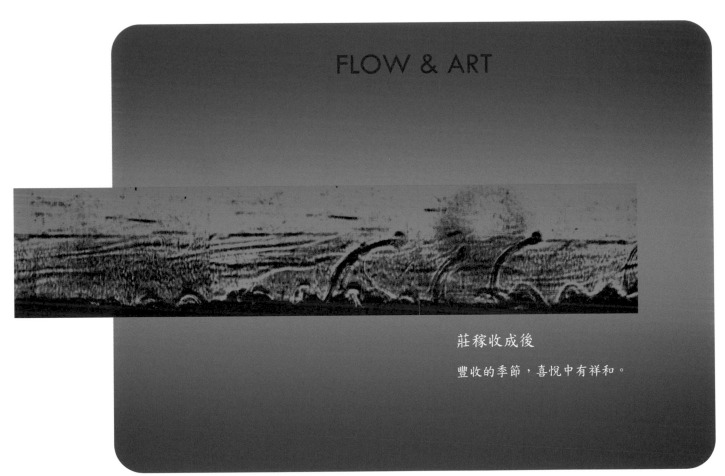

FLOW & ART

莊稼收成後

豐收的季節，喜悅中有祥和。

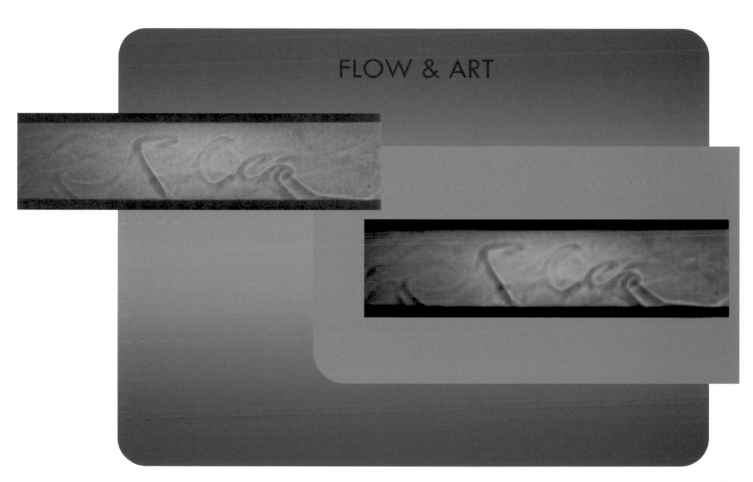

FLOW & ART

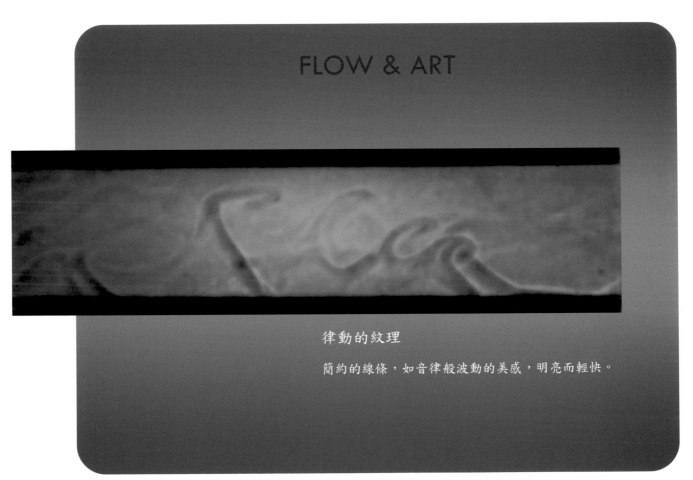

FLOW & ART

律動的紋理

簡約的線條，如音律般波動的美感，明亮而輕快。

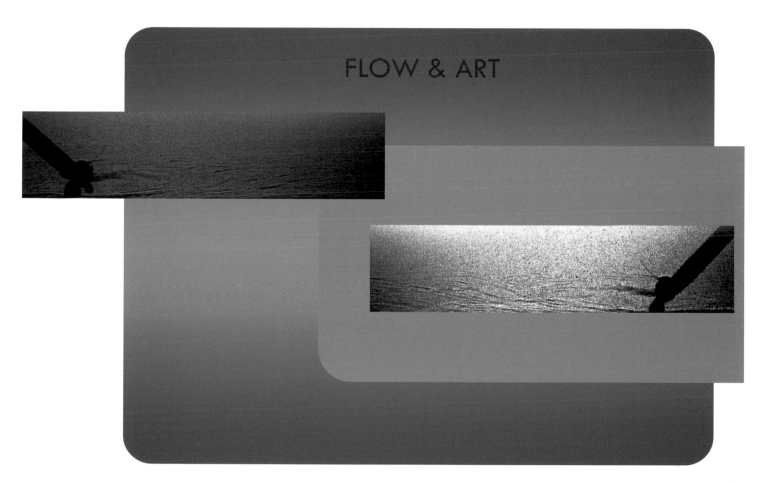

FLOW & ART

FLOW & ART

激起

隨性的線條跳動，恰似船於水面激起的波動，長且平滑，勾勒出平和輕鬆的心情。

FLOW & ART

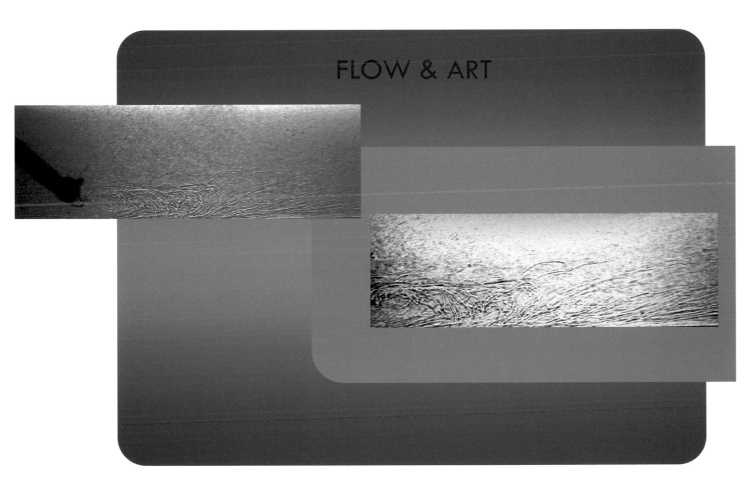

FLOW & ART

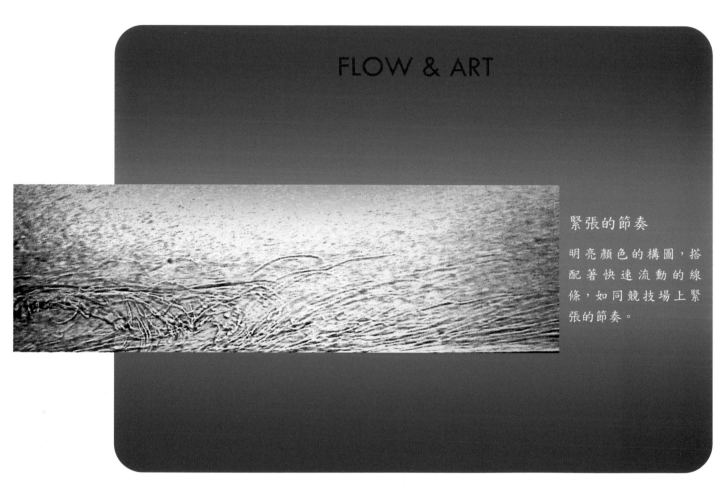

緊張的節奏

明亮顏色的構圖，搭
配著快速流動的線
條，如同競技場上緊
張的節奏。

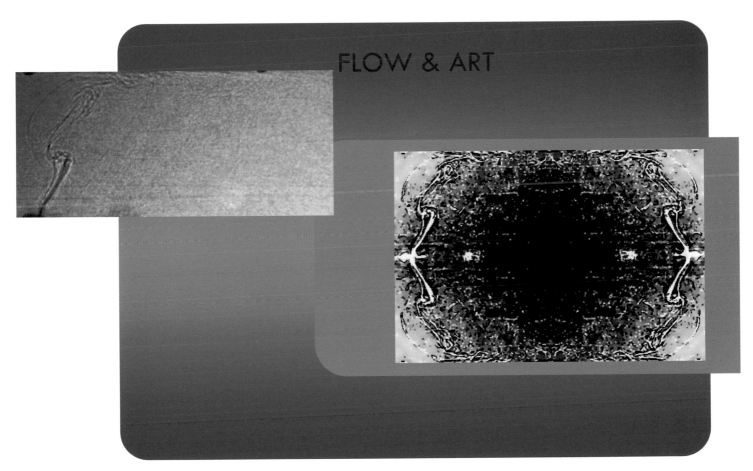

FLOW & ART

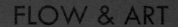

FLOW & ART

向太陽致敬

經由四張相同圖案構成一幅向日葵圖
形，挺起身軀望著炙熱的太陽，象徵對
熱情的感動。

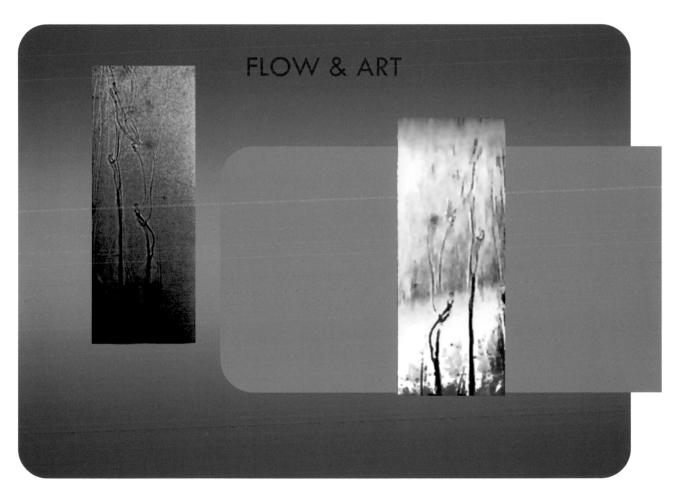

FLOW & ART

B65

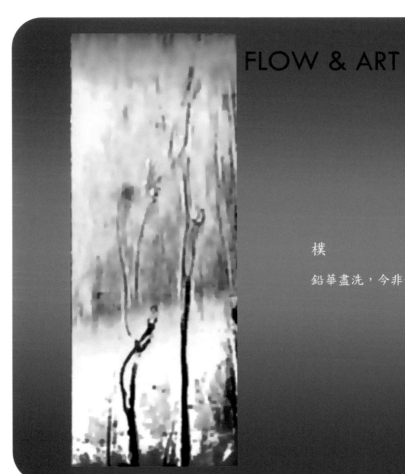

FLOW & ART

樸

鉛華盡洗，今非昔比，原來變化中有永恆。

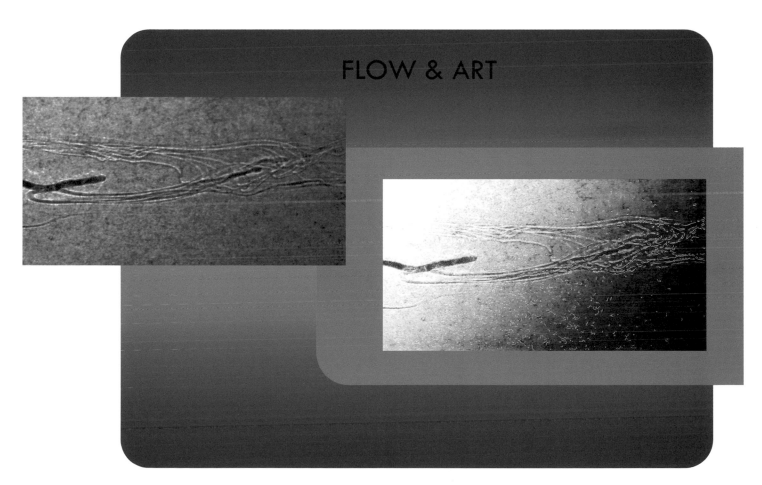

FLOW & ART

FLOW & ART

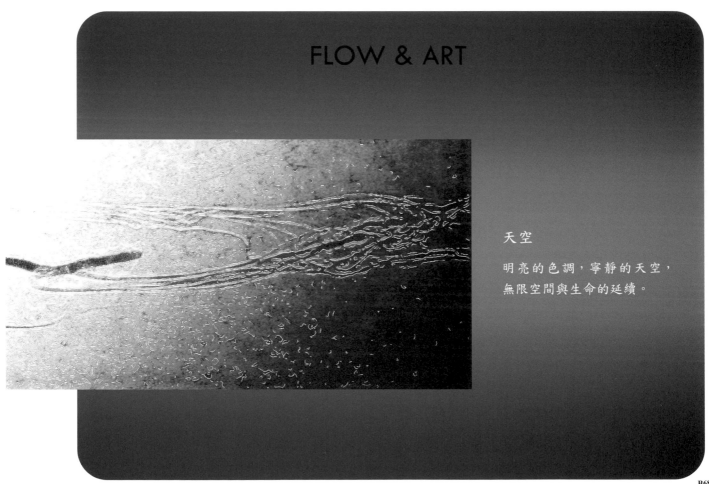

天空

明亮的色調，寧靜的天空，
無限空間與生命的延續。

FLOW & ART

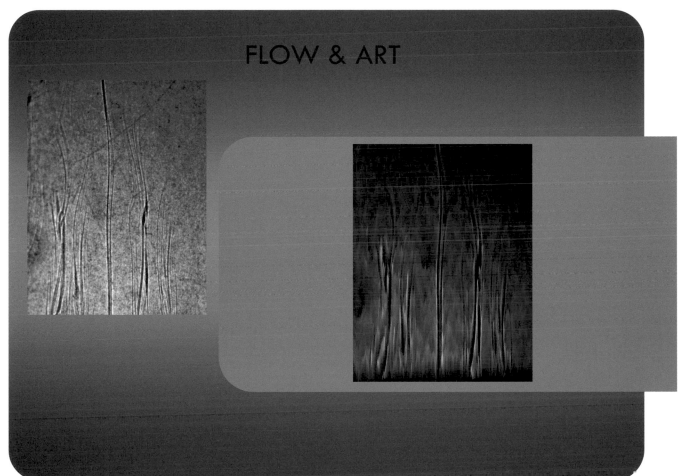

FLOW & ART

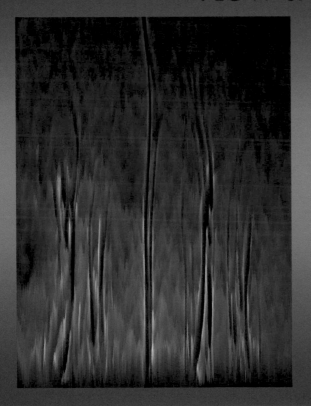

瞬間

動態的線條，代表時間快速流逝，像風
一般輕輕的滑過身邊，卻劃出永恆。

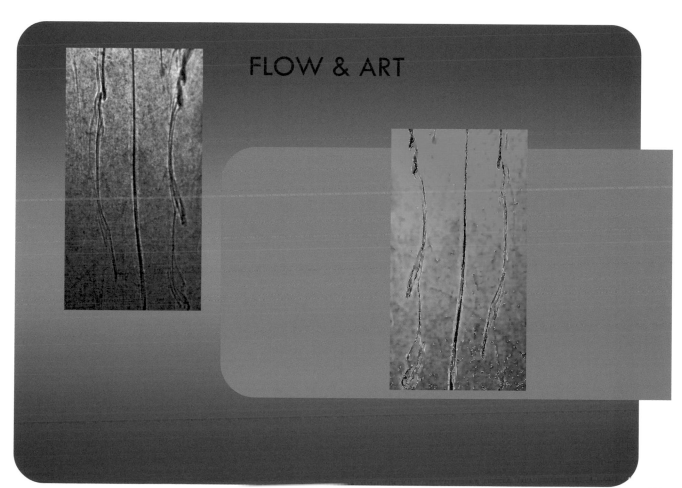

FLOW & ART

FLOW & ART

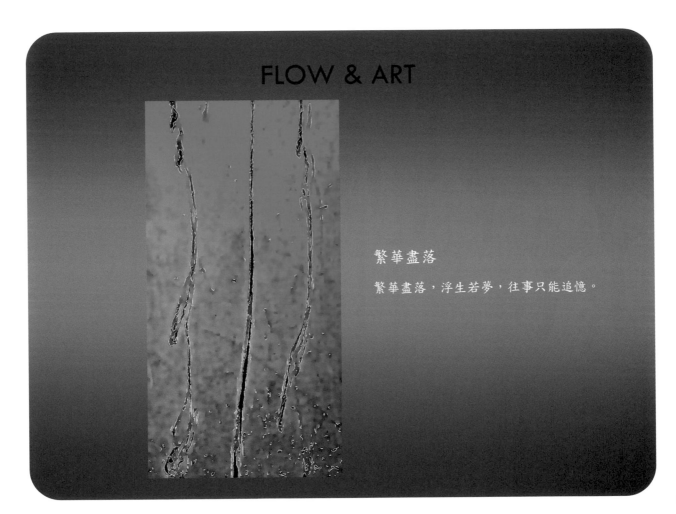

繁華盡落

繁華盡落，浮生若夢，往事只能追憶。